與貓貓的漫遊物語

圖・文　藍小間

推薦序 1

以前

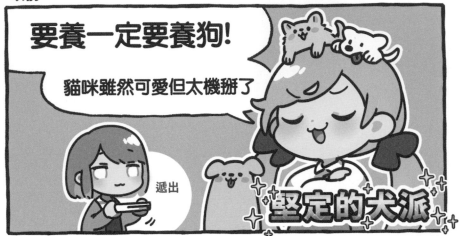

看完《與貓貓的漫遊物語》

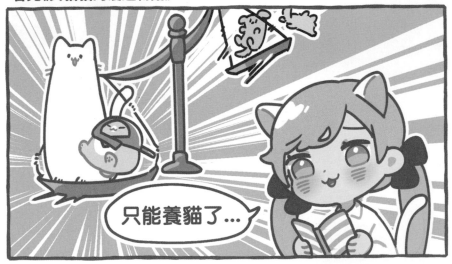

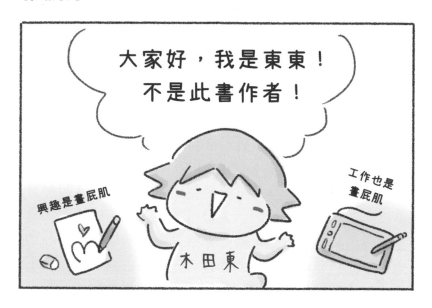

大家的煩惱都差不多啊……

首先，恭喜藍小間完成了她的第一本圖文作品！很高興能為小間寫推薦序。

我跟小間在大學時認識。雖然當時跟她只是點頭之交，但我知道她跟我一樣，也有持續在社交平台發佈自己的圖文作品。當時拜讀她的作品後，就覺得她的作品真的非常好看！我很喜歡她的繪畫風格，給人很可愛很溫暖的感覺。而且，因為線條和顏色很乾淨，看起來很舒服。所以在我心目中，小間一直都是我非常欣賞的創作者。而且，我很羨慕她的名字有「藍」字，配上作畫的色調一直都使用藍色，這個設定太帥氣了吧！

知道她正在準備她的第一本圖文書的時候，我真的為她感到很高興！看到這本書裡充滿了長條先生和 CapCap 的可愛故事，心裡感到很溫暖。我想讀者們一定也會很喜歡的！

希望小間能繼續和長條先生、CapCap 一起冒險，我也非常期待看到更多有趣可愛的故事！

甘米
gummy
18 6 2023

好可愛…好想要一隻!!

這本書出版後
就送給你!

這句話是
我亂編的

作者序

經營藍小間這個插畫專頁，不經不覺已踏入第五年了。從剛開始以小間的故事為主，之後長條貓和 CapCap 先後加入主角行列，直到今年能夠有出版的機會，好多事情都是超乎我想像。從小時候起，常常看不同插畫家的圖文繪本，n 年後我竟然能成為作者之一 TT

即使創作途中有過不少迷失的時候，謝謝一直支持我的家人、朋友和讀者們，亦很感謝編輯阿民和答應為我畫推薦序的甘米、Mzcca 和木田東。有各位的支持和幫忙，這本書才能夠順利出世。

以前在 Instagram 有讀者曾跟我說過，我的畫給他一種平靜治癒的感覺，希望此書也能讓書前的你感到一點 healing，就好像書名一樣，放下煩惱與貓咪來一場漫遊吧！

藍 小間

CONTENTS

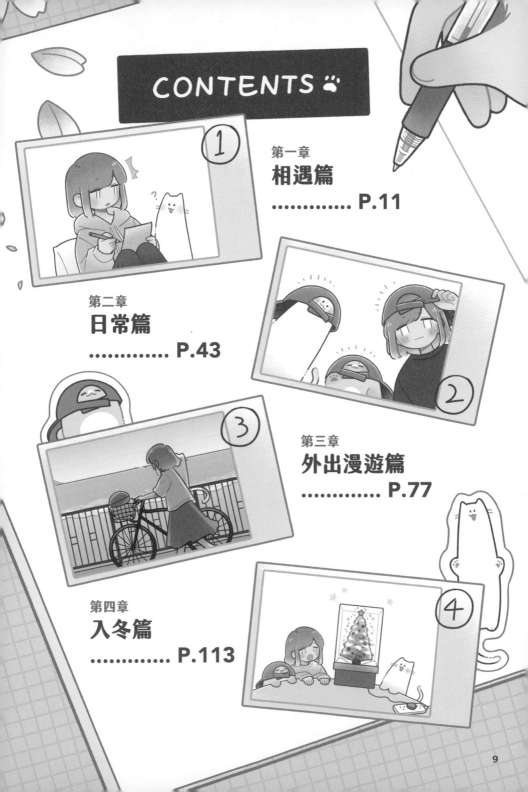

第1章

相遇篇

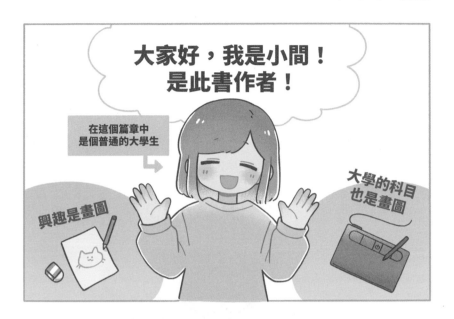

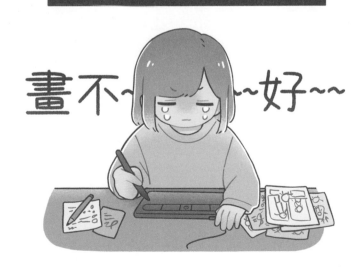

邂逅 (?)

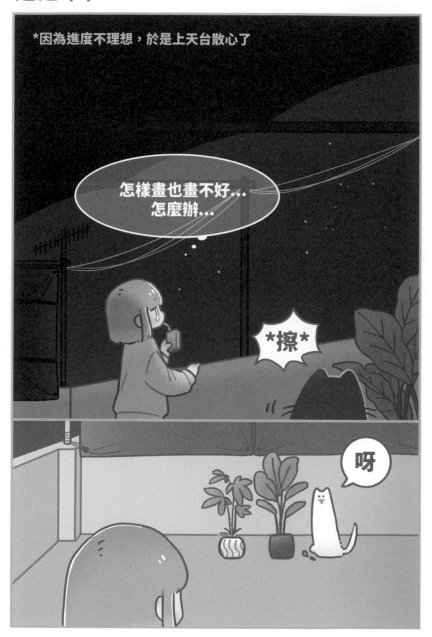

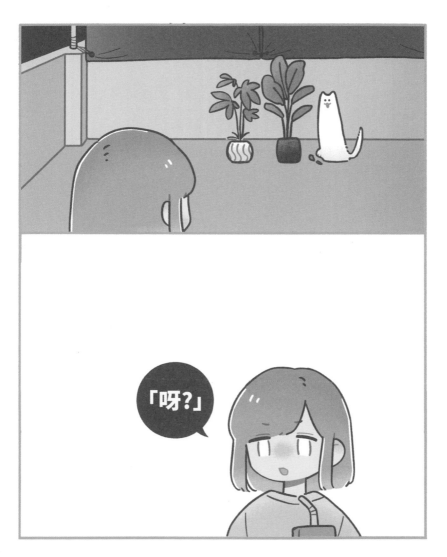

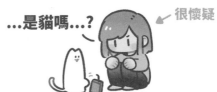

自來熟的不速之貓

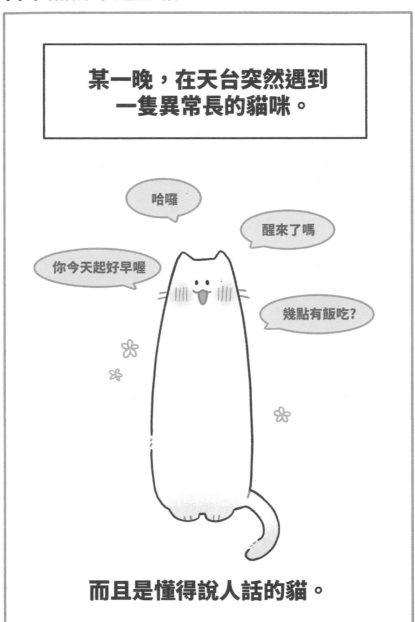

某一晚，在天台突然遇到
一隻異常長的貓咪。

而且是懂得說人話的貓。

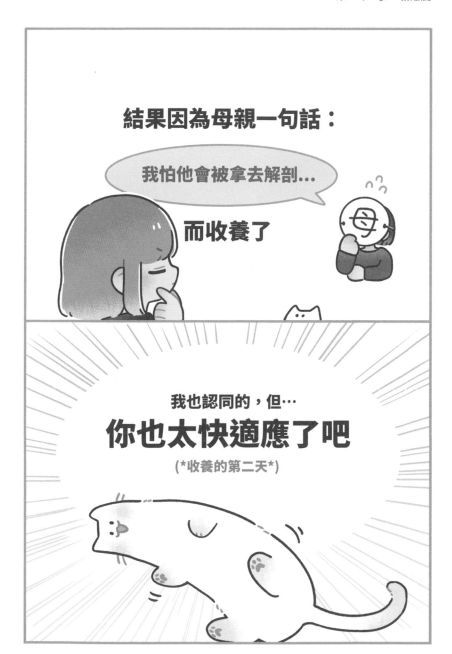

確認是貓了

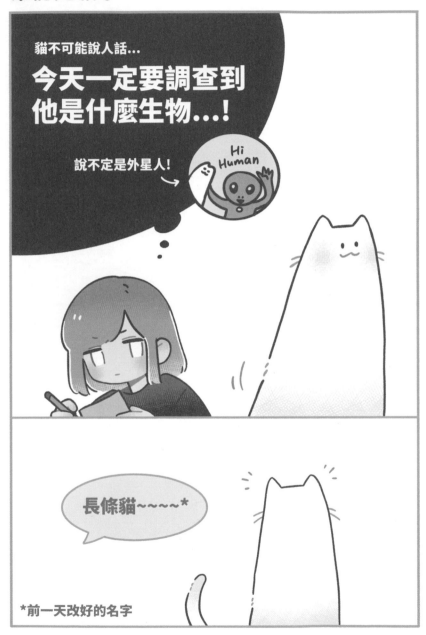

有點在意身高是多少

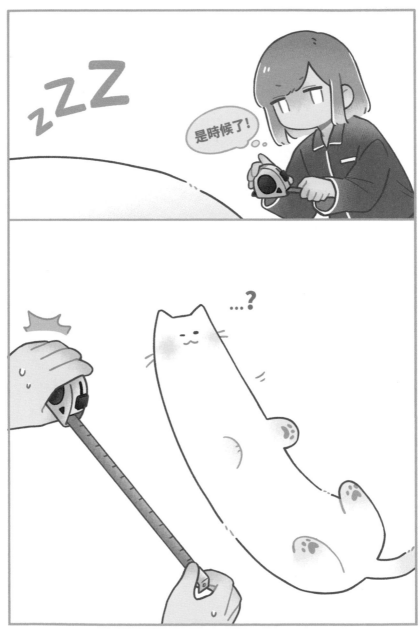

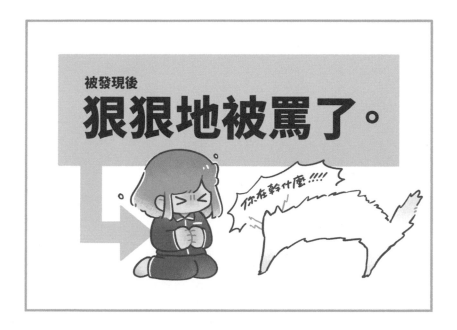

直到今天，
長條貓的長度仍然是個謎

偶爾也有一些這樣的晚上

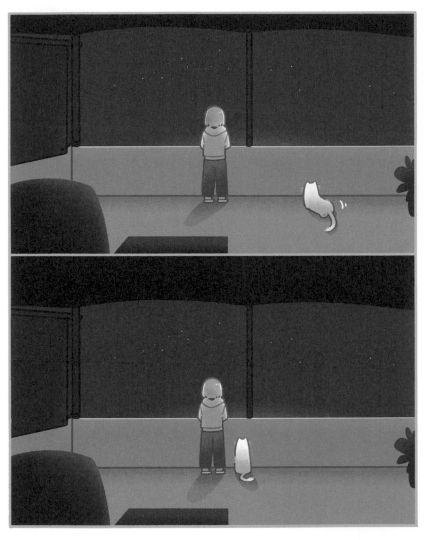

意外地有細心的一面...

長條貓的情報筆記!

搜集 by 小間

長條貓 ♂ (年齡不詳)

1. 戶外派
不知為什麼喜歡
待在天台多過室內

目測身高最長
70+厘米?
(本人不給量度)

2. 行動力高
凡有天馬行空的想法
先做後想的類型

♀ 懂得說人話!!!
可能是外星人!!!?

3. 厚臉皮
如題,就是厚臉皮

4. 意外地
有細心的一面
平常很吵鬧,但會在
偶爾傷心時會發現他
靜靜地站在旁邊

「意外地?」

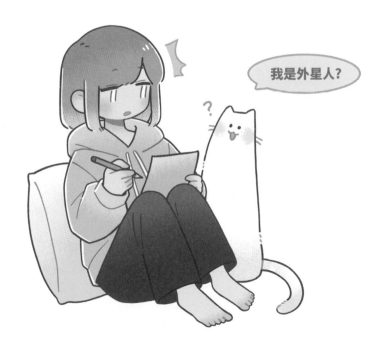

長條貓去哪裡了！

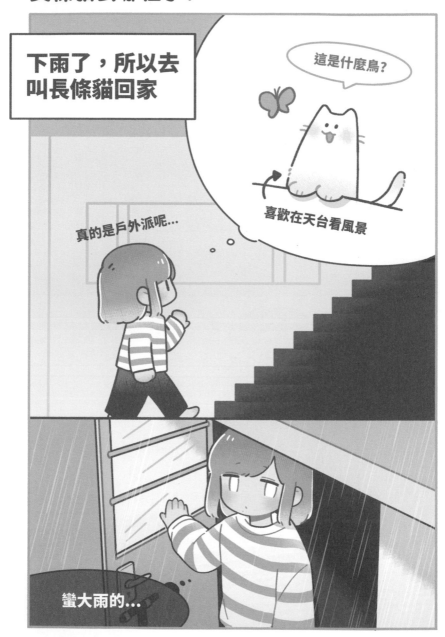

下雨了，所以去
叫長條貓回家

這是什麼鳥？

喜歡在天台看風景

真的是戶外派呢...

蠻大雨的...

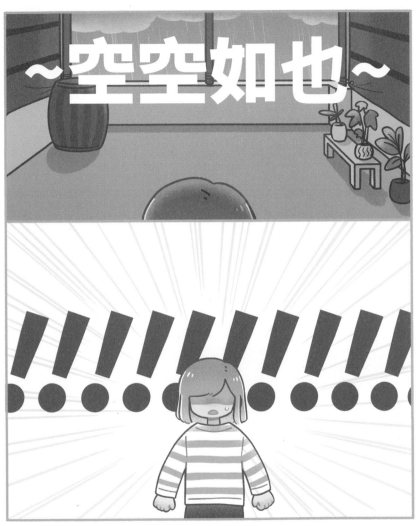

~空空如也~

下雨天 (1)

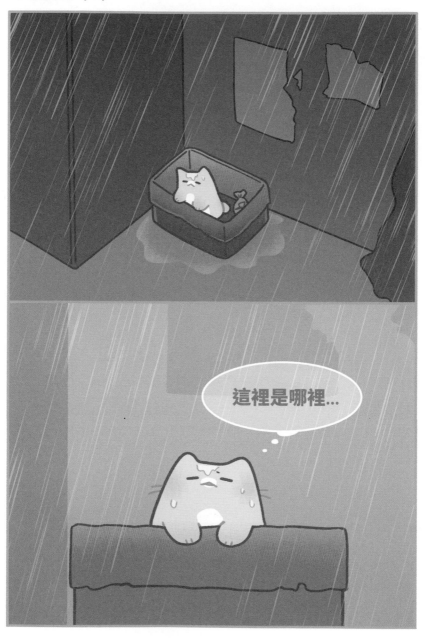

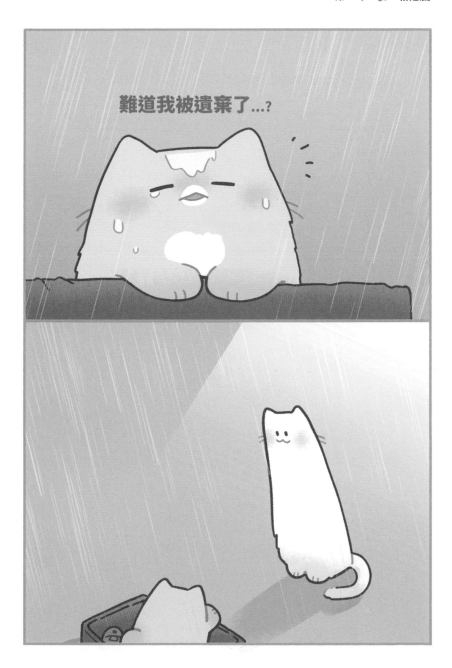

安全感

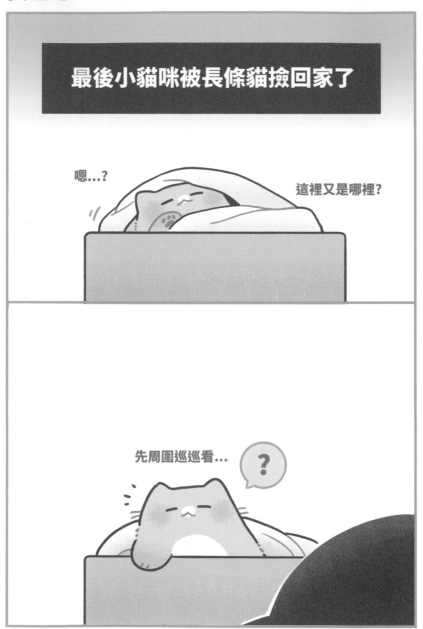

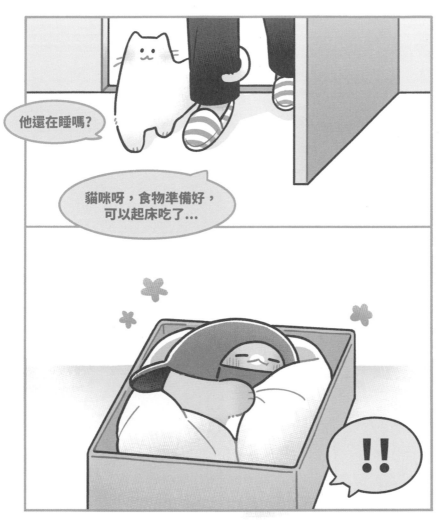

他還在睡嗎?

貓咪呀,食物準備好,
可以起床吃了...

!!

有帽有安全感

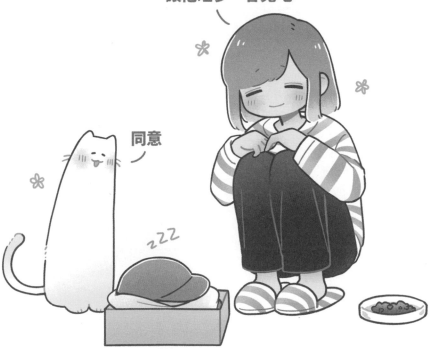

名字

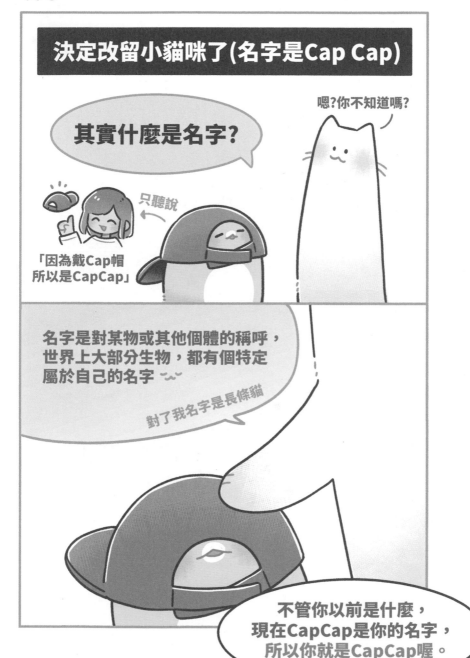

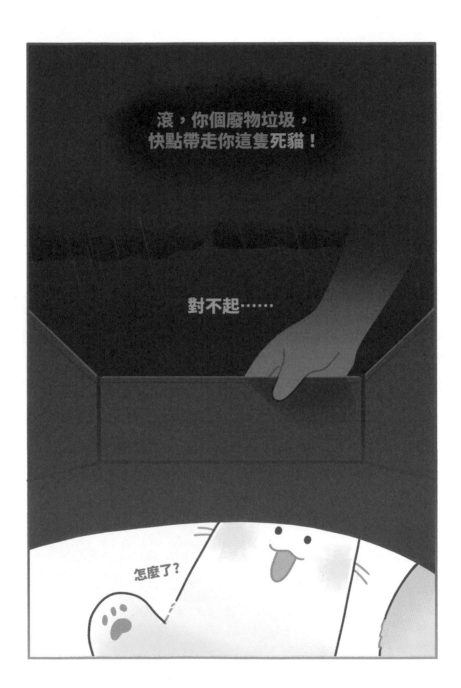

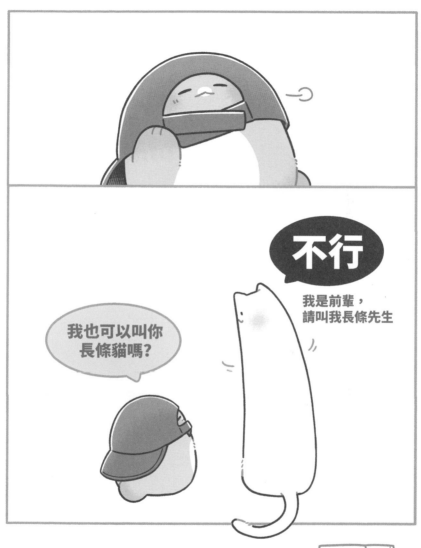

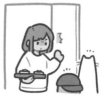

CapCap 雷點

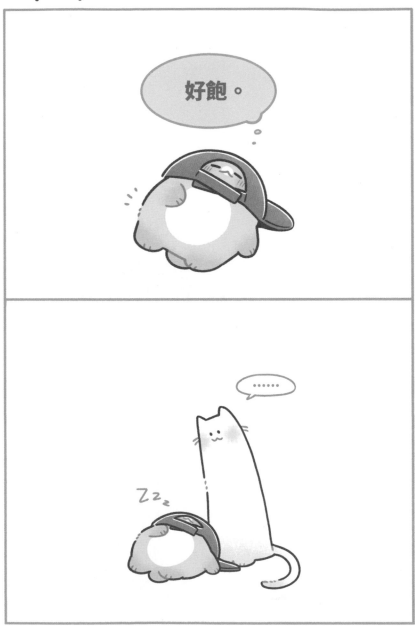

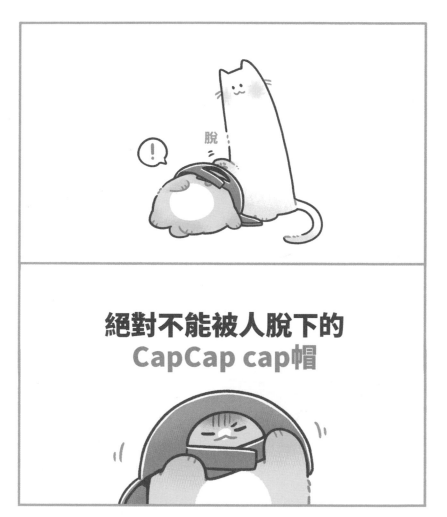

絕對不能被人脫下的
CapCap cap帽

我剛才是不是被打了...?

下雨天 (2)

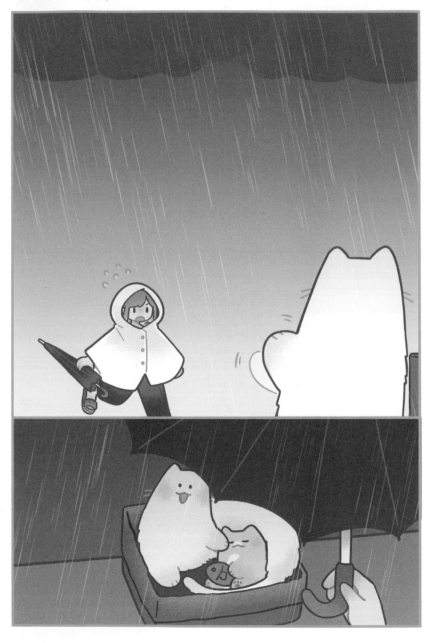

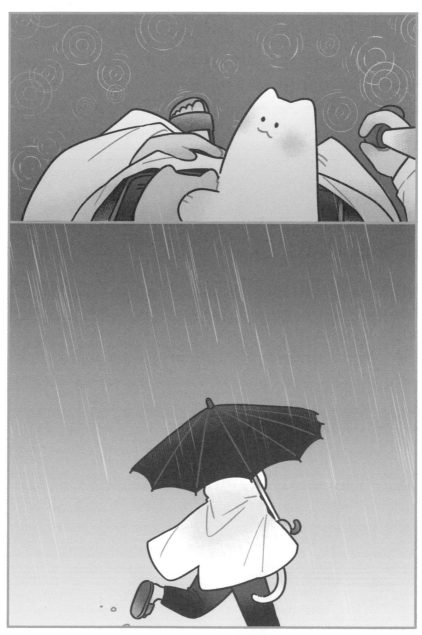

下個篇章正式開始一人二貓生活！

NEW!

追加! 本書角色的情報筆記✏️✨

`本書作者!`
藍 小間 (22歲↑)

✦ 剛剛畢業的社會新鮮人，
為了養活兩貓兄弟
努力工作中

✦ 興趣是繪畫、旅行和看星星

那是...!

喜歡觀星但缺乏天文知識

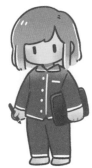

為了方便作畫，
有時會變成二～三頭身

↖ 像這樣

身高
164厘米

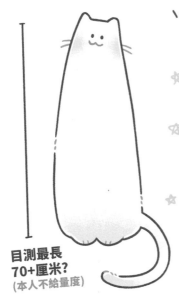

＼異常長的貓咪！／

長條貓 ♂ (年齡不詳)

✳ 某一天闖入小間家天台
並住下的貓咪

✳ 室外派，行動力高、
想到什麼便會做什麼，
有點厚臉皮

✳ 意外地有細心的一面

嗯?????
是有在讚我嗎?

目測最長
70+厘米?
(本人不給量度)

＼戴Cap帽的內向貓咪／

CapCap ♂ (年齡不詳，估計比長條貓小)

⚔ 某個下雨天被長條貓撿來的貓咪

⚔ 性格內向，因為怕生所以戴著帽子
熟絡後會傾向外冷內熱
室內派

⚔ 討厭別人弄他的帽子和
說他身材短小

「短」是禁語

身高應該有
30厘米

日常篇

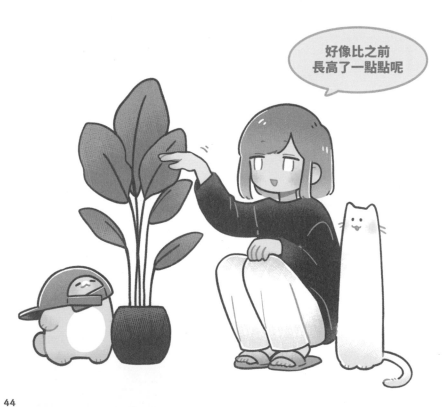

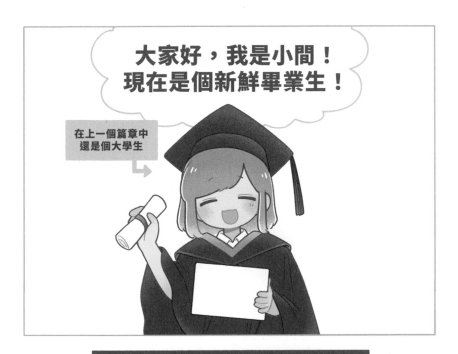

作業妨礙！

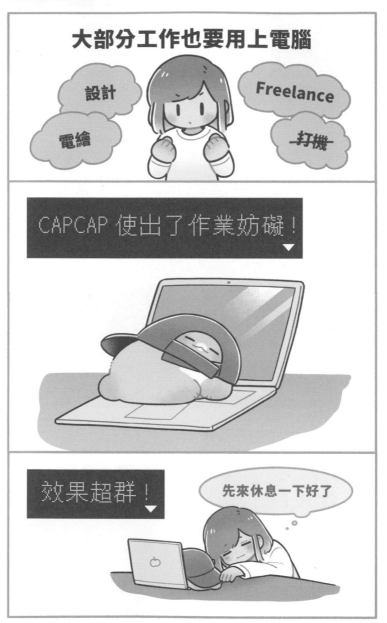

我的檔案...還在嗎...?

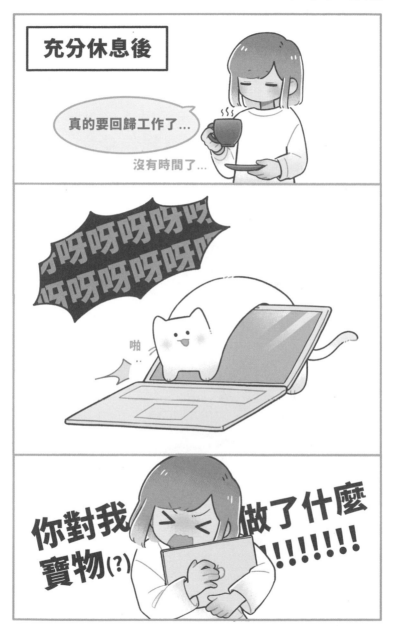

想得到良好的坐姿

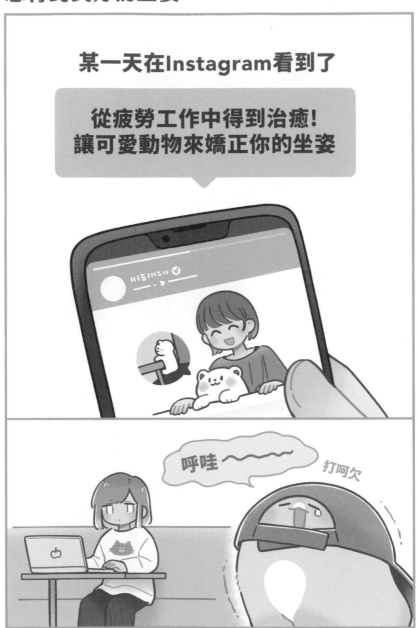

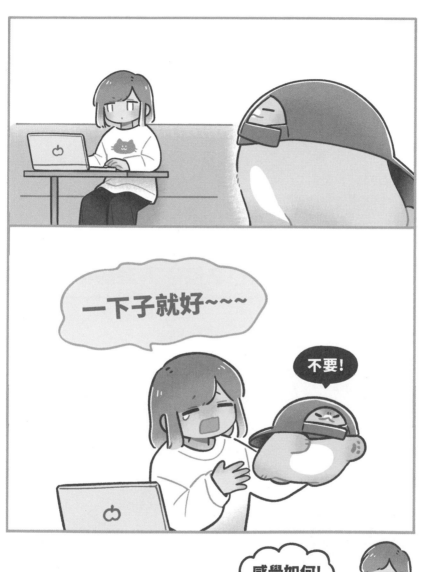

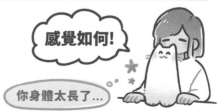

不年輕了

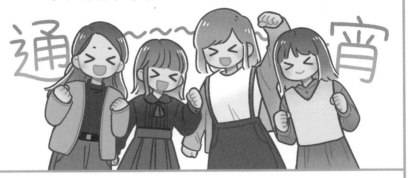

今日是小間久違地與舊同學聚會

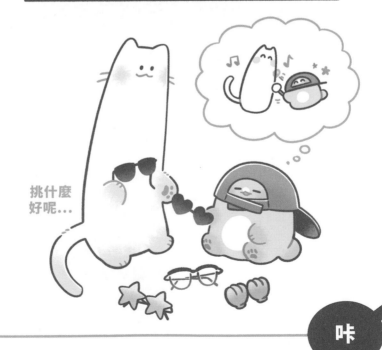

貓兄弟這邊也準備通宵派對中

挑什麼
好呢...

咔

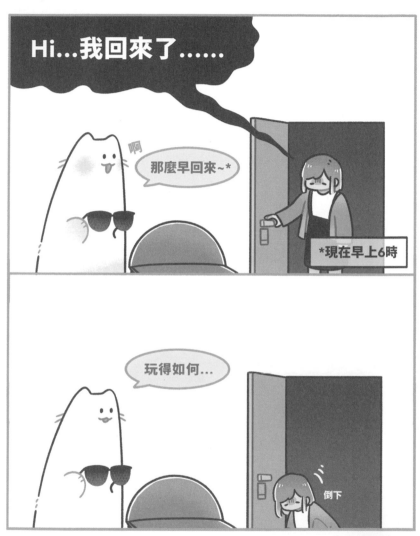

泡澡的喜悦

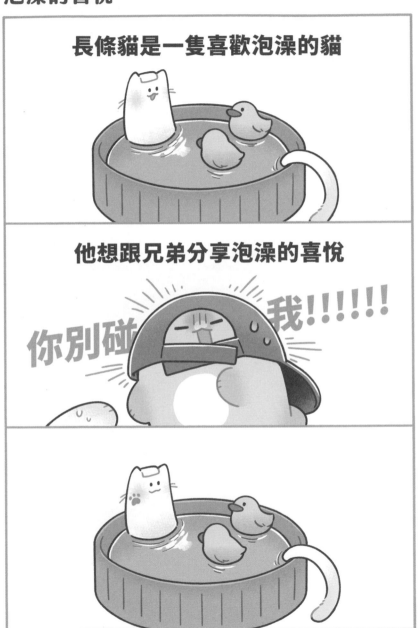

看來成功分享的路還有很長

承上篇，熱水是小間開的

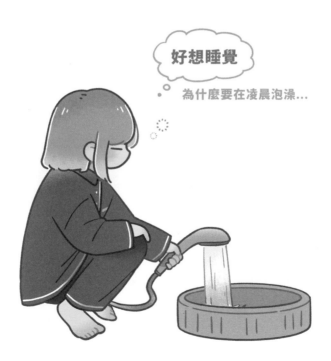

好想睡覺

為什麼要在凌晨泡澡...

合照

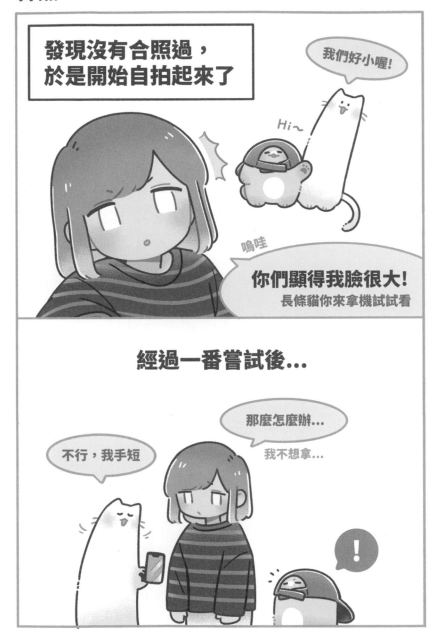

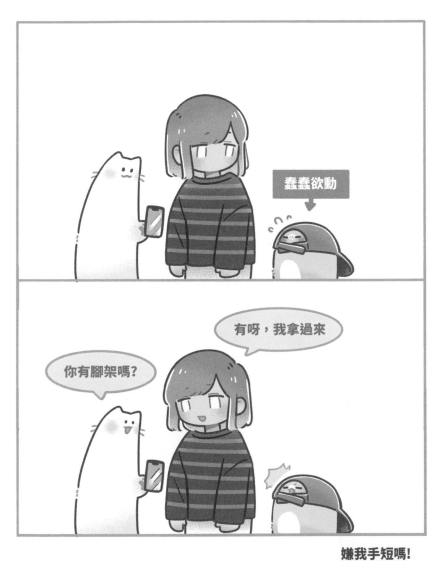

合照成功!

承上篇,由於CapCap生氣了,
小間和長條貓正在賣力安撫中

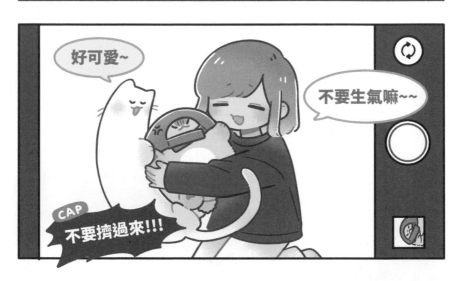

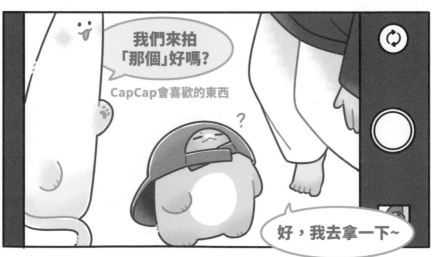

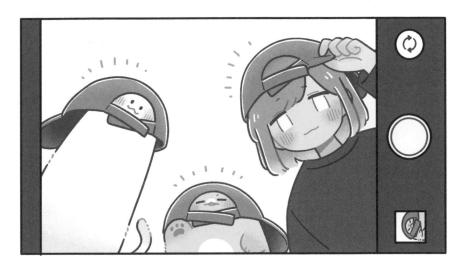

咔擦!

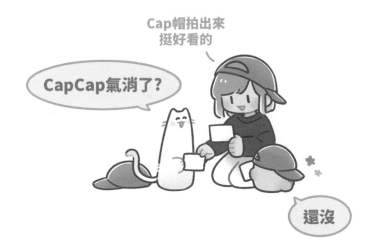

Cap帽拍出來
挺好看的

CapCap氣消了?

還沒

天氣開始熱，
掉毛的季節來了

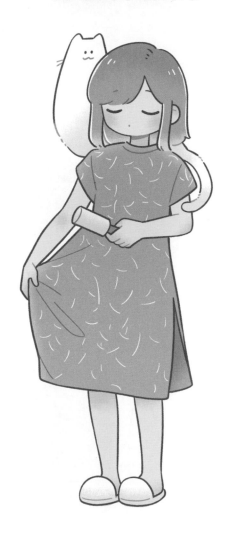

是紙箱變小了

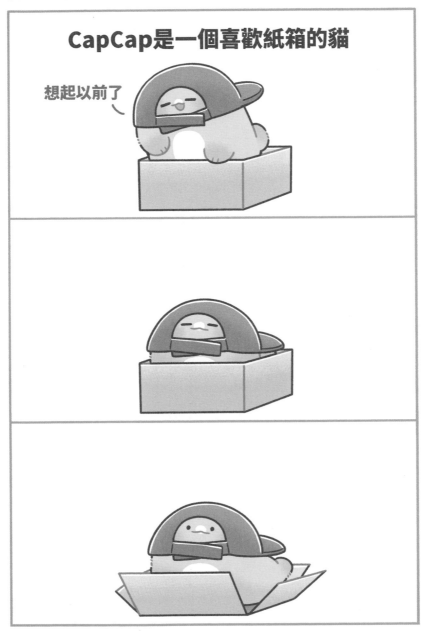

CapCap長大了呢

減肥是口號

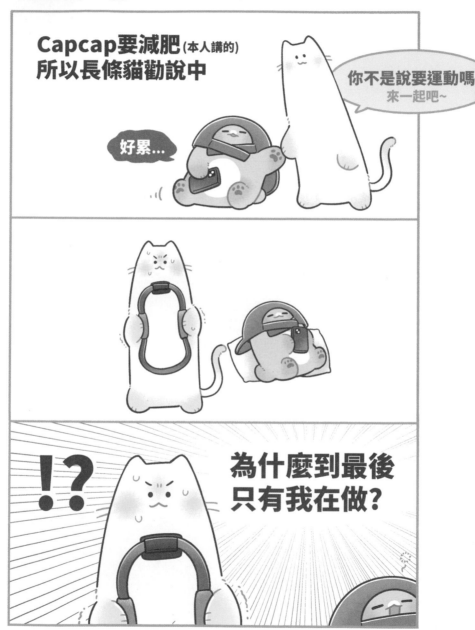

減肥是口號 _(:3」∠)_

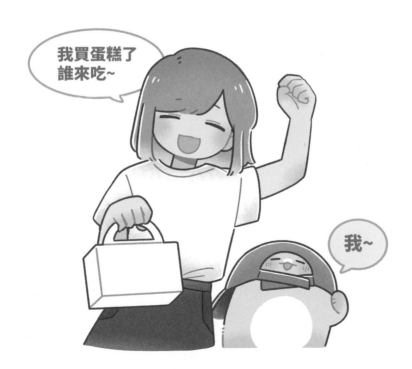

小長條貓與小CapCap

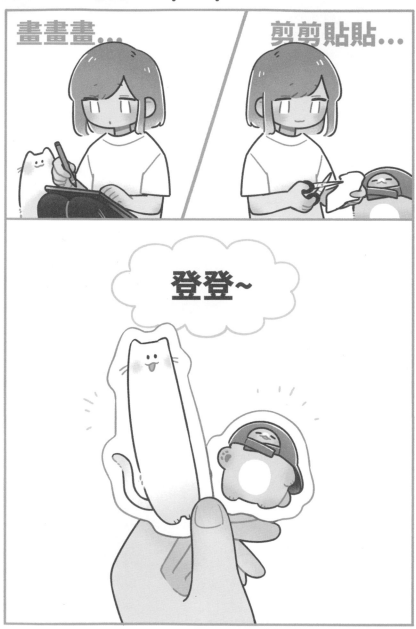

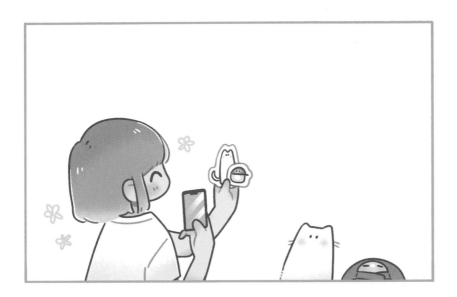

之後有跟他們好好解釋
那是旅行用來打卡的紙牌

小長條貓與小CapCap(續)

你要去哪裡玩
要坐飛機嗎
飛機飛多高的呢
哪裡人說什麼話的
你能跟當地人溝通嗎
那幾天你要住哪裡
那裡能上網絡嗎 (以下略)

貓兄弟因為未去過旅行
好奇心旺盛地發問中

太多了

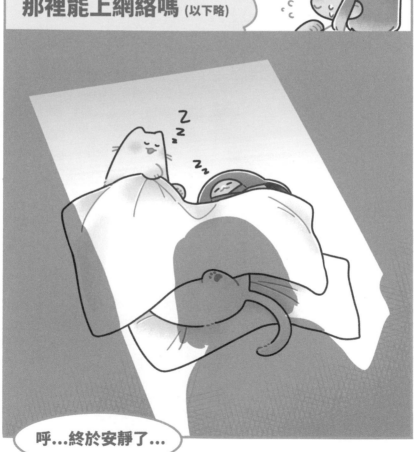

呼...終於安靜了...

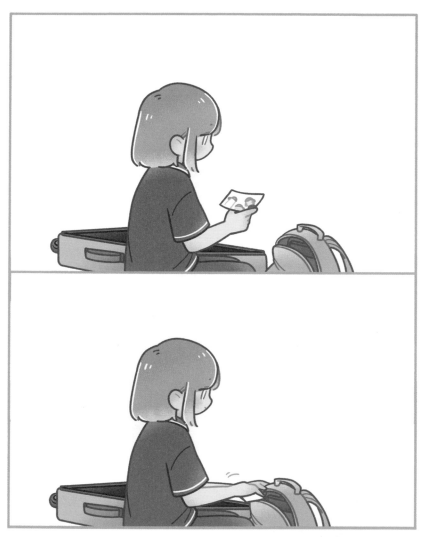

（靜悄悄...）

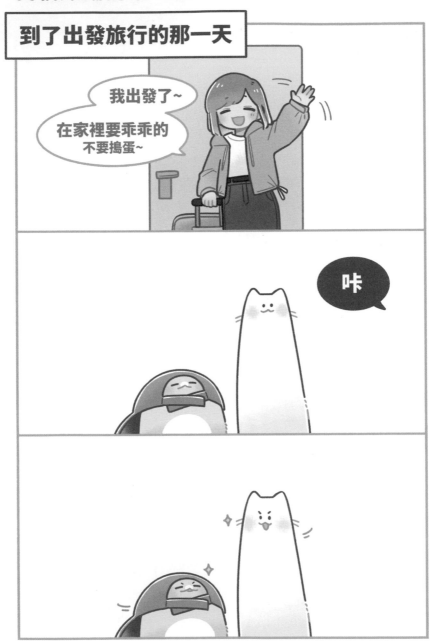

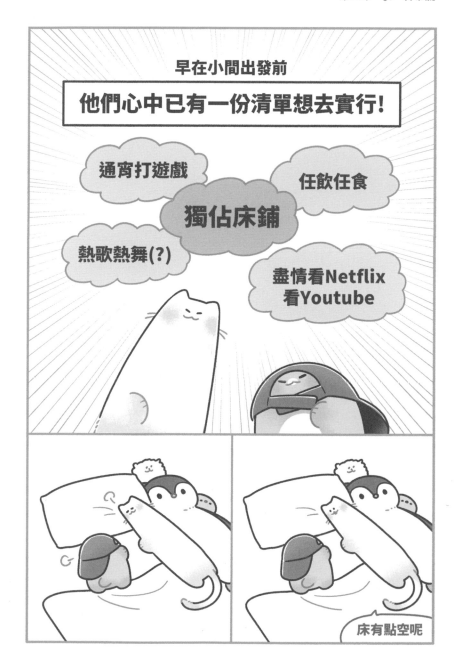

視像通話

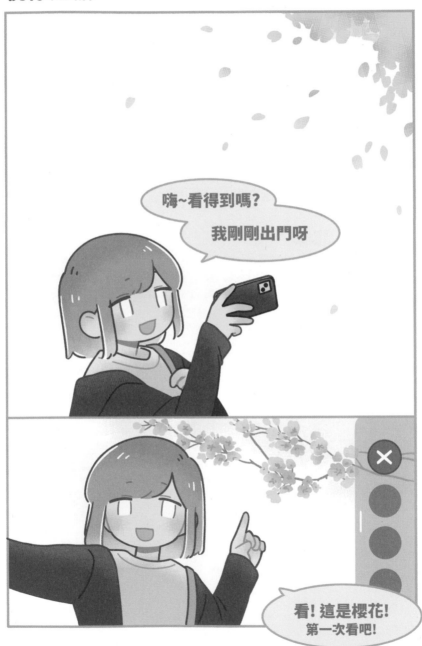

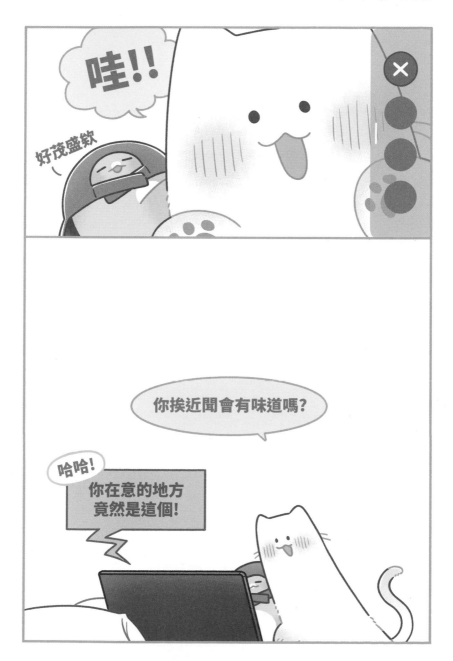

回家了!

快樂的時光過得很快
轉眼間小間的旅行完結了

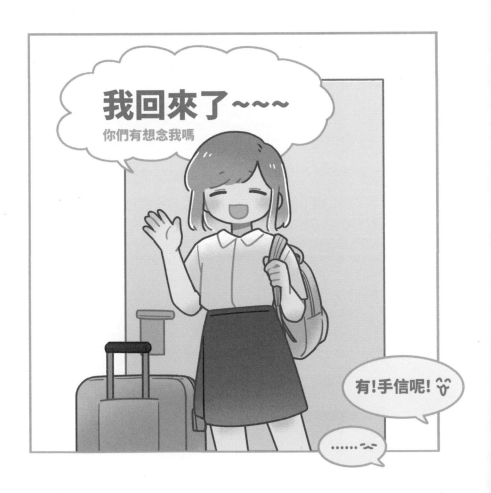

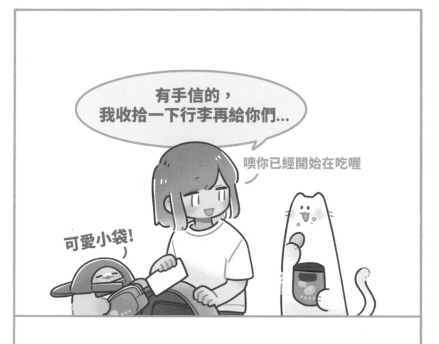

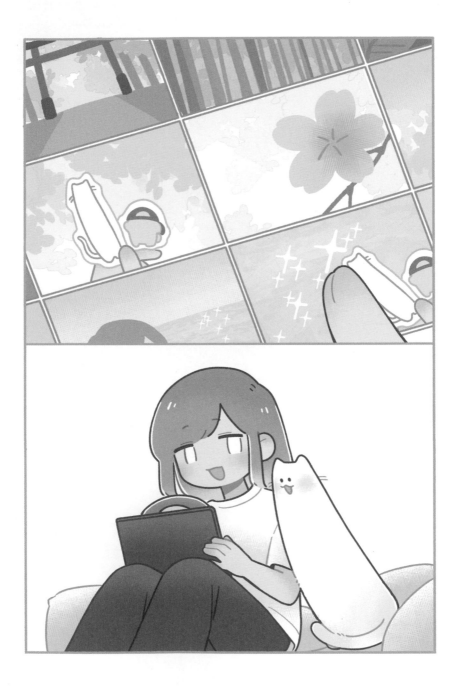

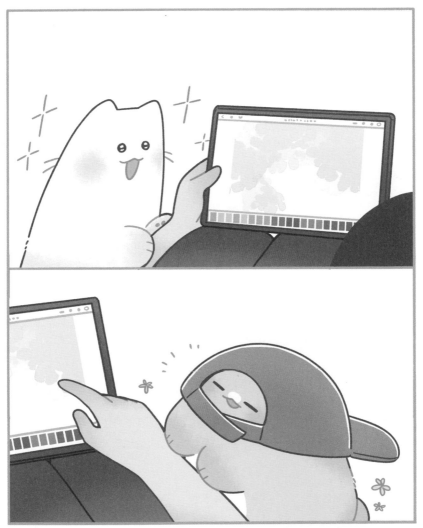

下次也帶上他們吧

番外：小間回家後的反應

Q: 遇上很久沒見的主人時，貓咪們的反應是？

長條貓：蹭飽蹭滿

蹭蹭

CapCap：........

CAP CAP~

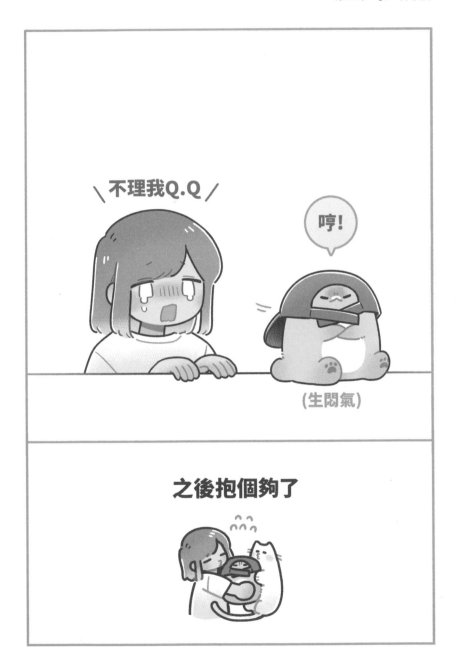

第 3 章

外出漫遊篇

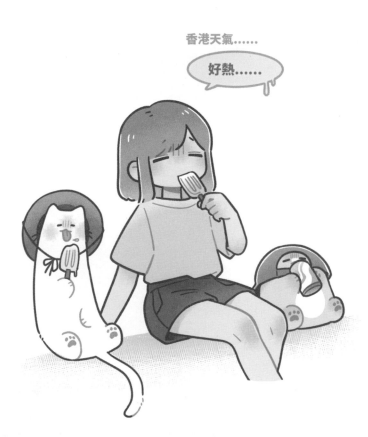

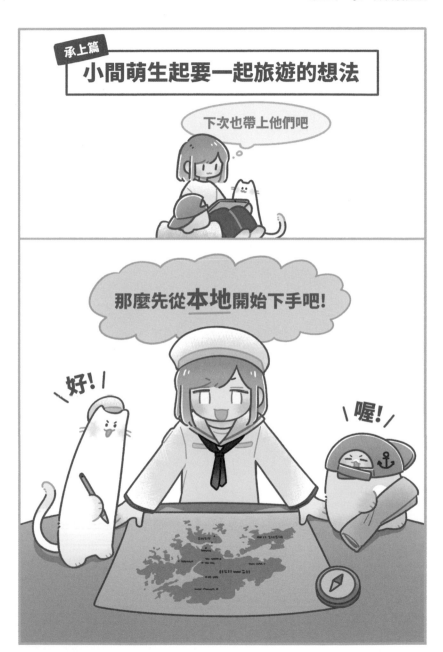

Q: 如果出門一天的話，你會想做什麼？

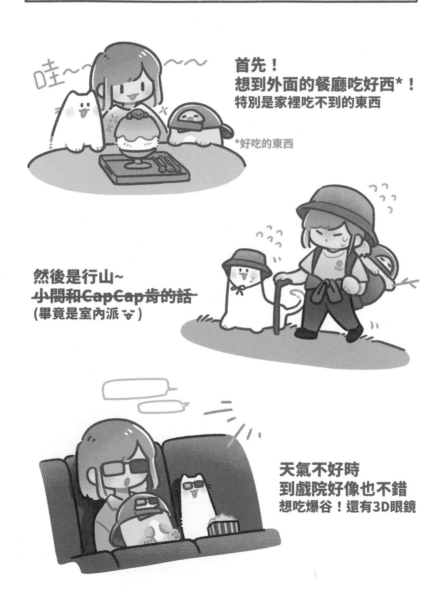

哇~~~~~

首先！
想到外面的餐廳吃好西*！
特別是家裡吃不到的東西

*好吃的東西

然後是行山~
~~小問和CapCap肯的話~~
(畢竟是室內派 ♥)

天氣不好時
到戲院好像也不錯
想吃爆谷！還有3D眼鏡

天氣好時
想去一次海灘!

可是最後應該只有
我一個在游 ✌

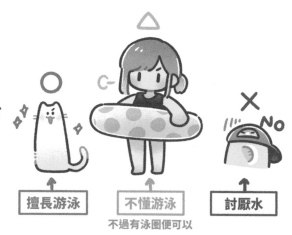

| 擅長游泳 | 不懂游泳 | 討厭水 |

不過有泳圈便可以

不游泳也可以
待在海灘看日落
感覺好浪漫!
……

還有很多很多
想做的~

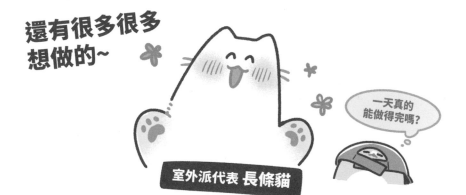

室外派代表 長條貓

一天真的
能做得完嗎?

可是要等室內派出門
還是需要一些時間和心理準備

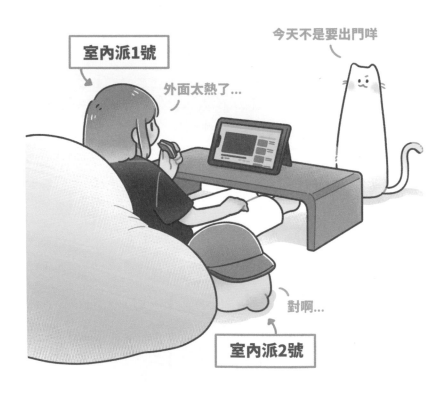

出門的準備

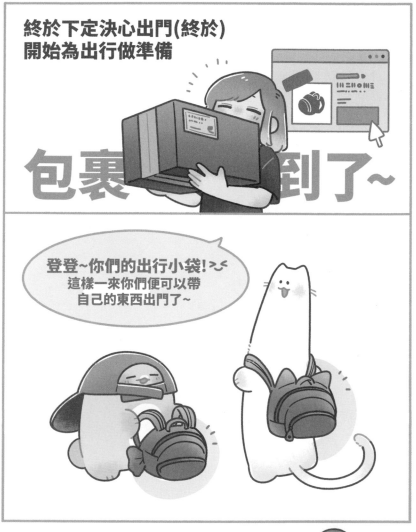

終於下定決心出門(終於)
開始為出行做準備

包裹到了~

登登~你們的出行小袋!⁊ᵕ
這樣一來你們便可以帶
自己的東西出門了~

我也有!

What is In Your Bag!
一人二貓 Version

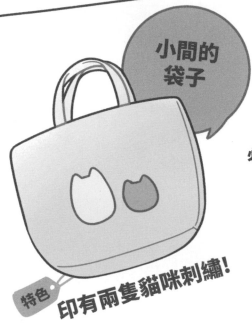

小間的袋子

唇膏

耳機

必要的紙巾

卡套
放著各種重要的卡
eg.八達通

特色 印有兩隻貓咪刺繡!

零錢包

(因為主人的習慣
所以經常超級重,
也可以當防身武器)

雨傘

水樽

銀包
相比起零錢包
分量更小

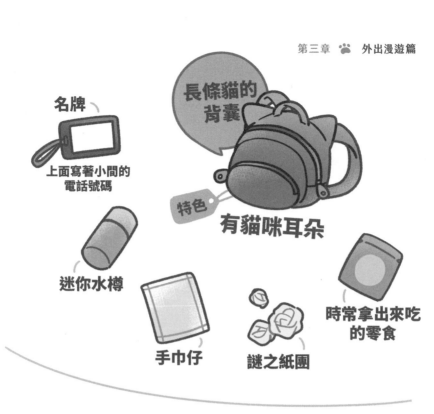

名牌
上面寫著小間的
電話號碼

長條貓的
背囊

特色
有貓咪耳朵

迷你水樽

手巾仔

謎之紙團

時常拿出來吃
的零食

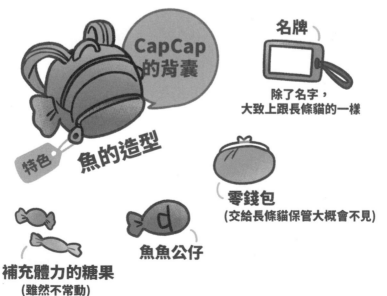

CapCap
的背囊

名牌
除了名字，
大致上跟長條貓的一樣

特色
魚的造型

零錢包
(交給長條貓保管大概會不見)

魚魚公仔

補充體力的糖果
(雖然不常動)

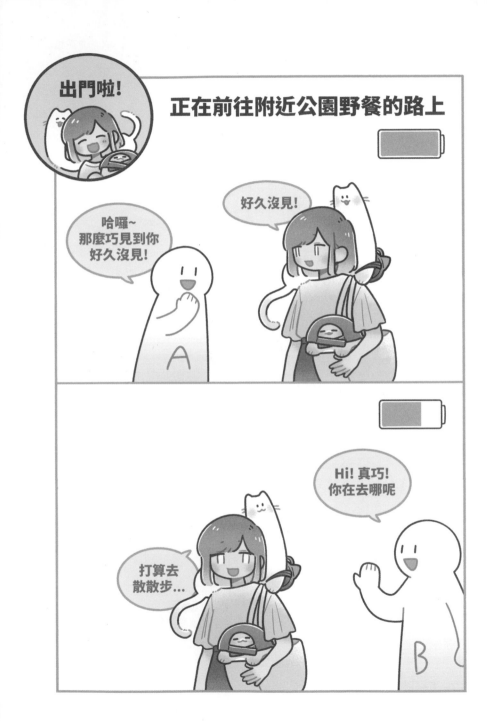

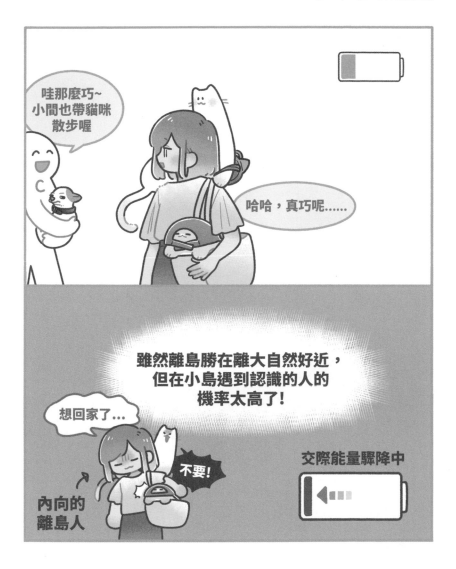

順帶一提
長條貓和CapCap到外面 →
會避免開口說話

(怕被抓走)

出行大成功

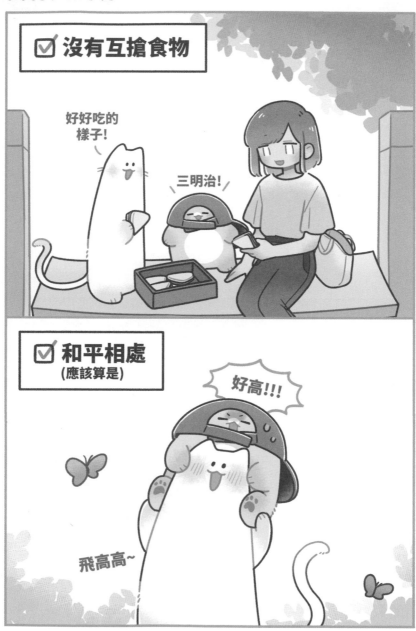

滿 足

大成功!

別擠過來

下次嘗試出遠門!

CapCap 第一次乘船的內心劇場

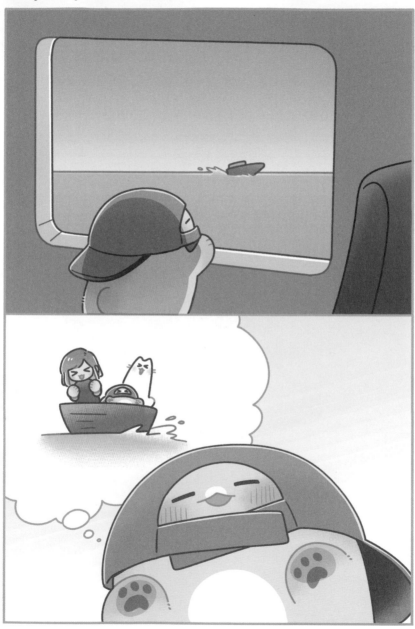

出遠門太遠了

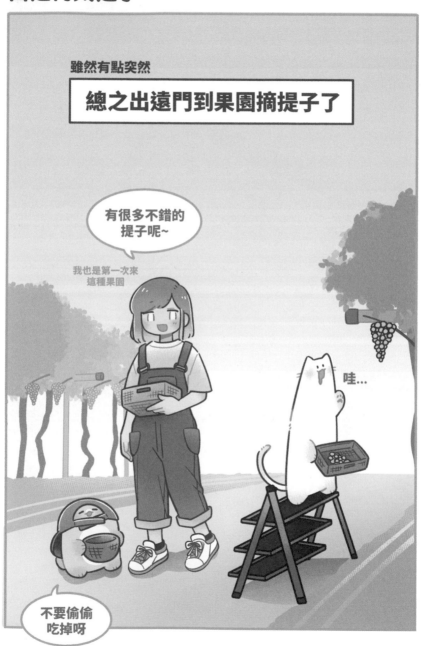

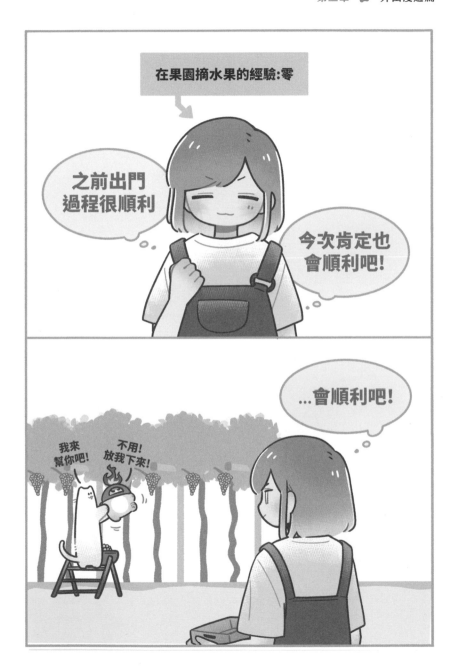

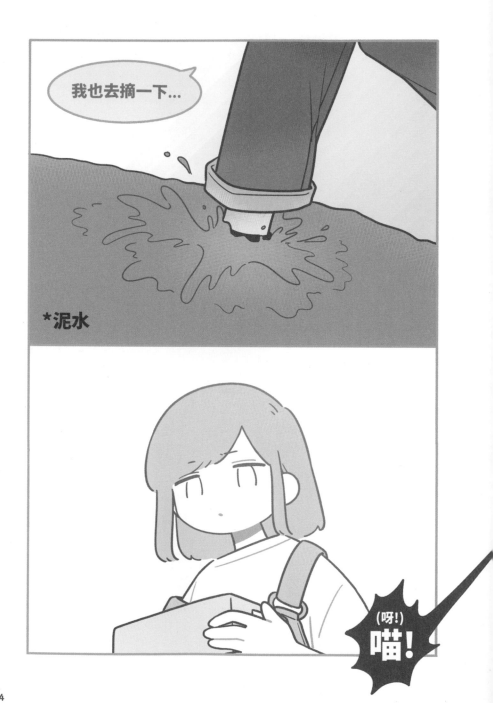

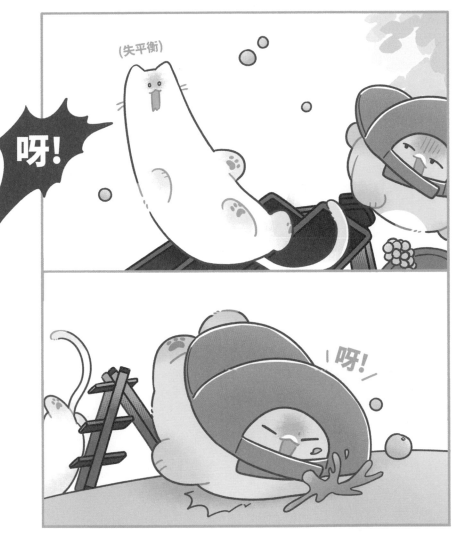

果園員工 →

出遠門太遠了（後續）

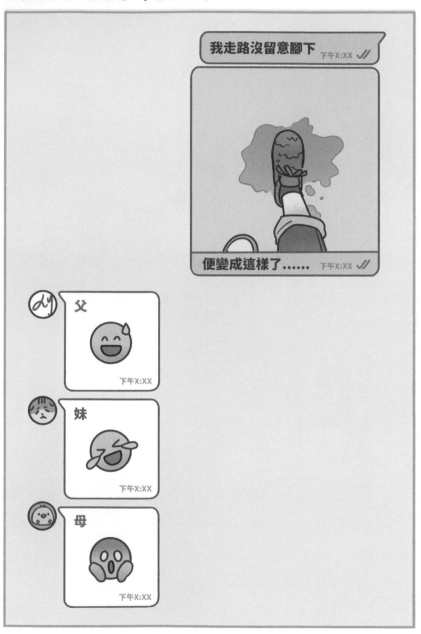

在小間母親的技術下
猶如全新般的鞋

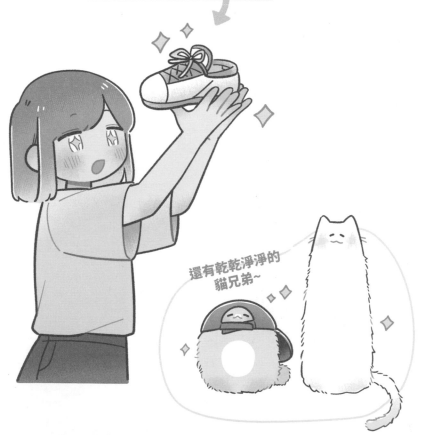

還有乾乾淨淨的
貓兄弟~

出遠門太遠了（後後續）

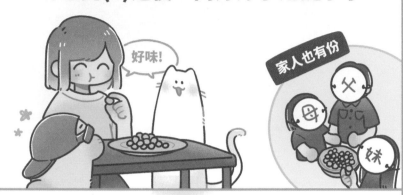

之後隔一段相當長時間後
才有下一次遠門

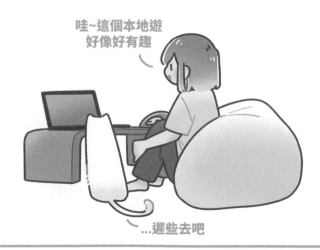

日有所玩夜有所夢

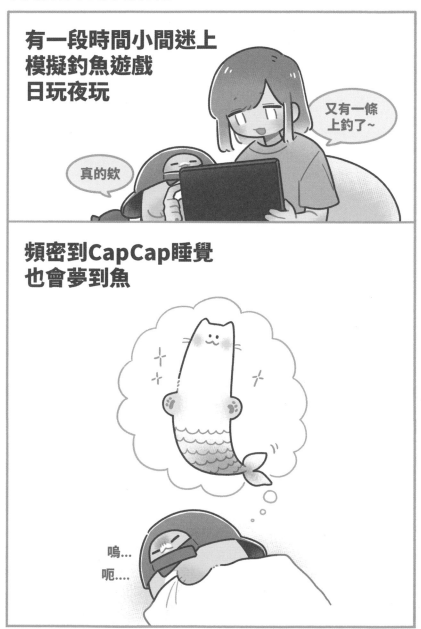

有一段時間小間迷上
模擬釣魚遊戲
日玩夜玩

又有一條
上釣了~

真的欸

頻密到CapCap睡覺
也會夢到魚

嗚...
呃....

長條貓這次是你不對了

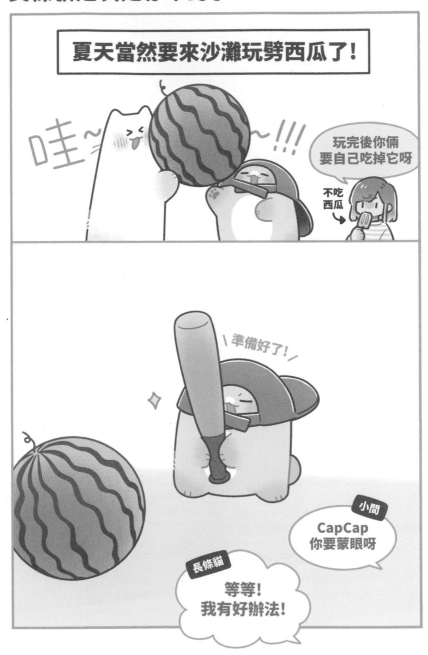

結果是反戴Cap帽代替蒙眼布

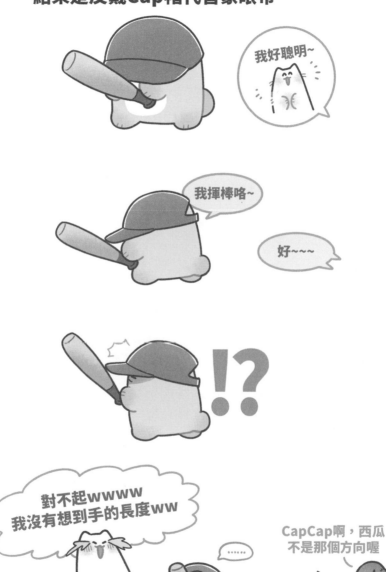

提防中暑

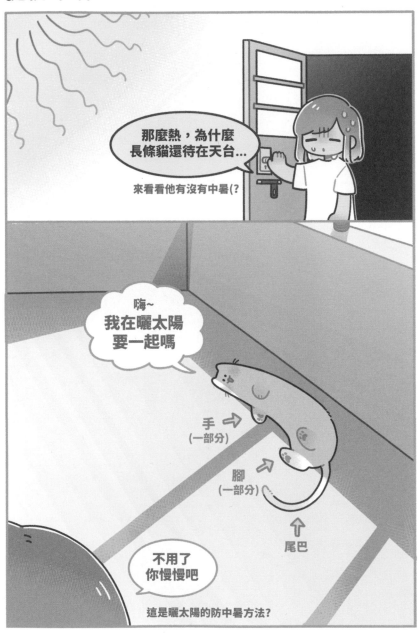

貓咪雲台

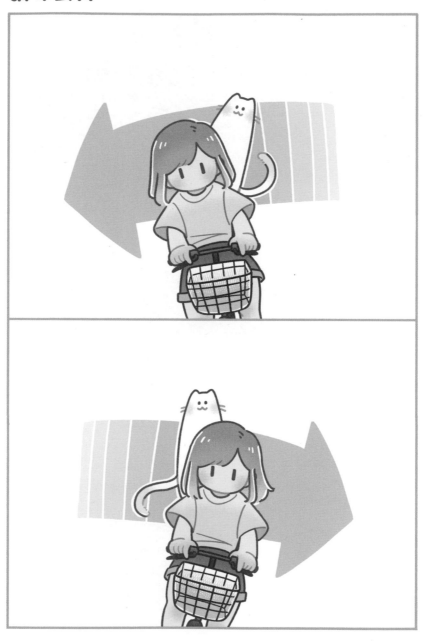

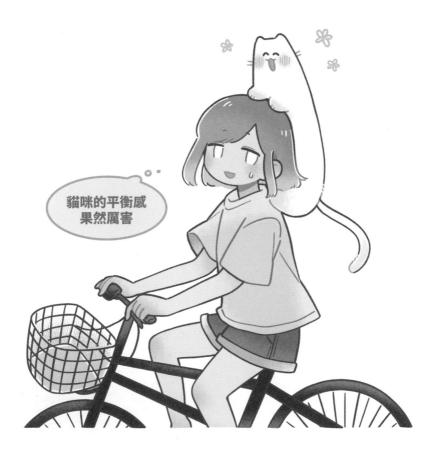

腳印

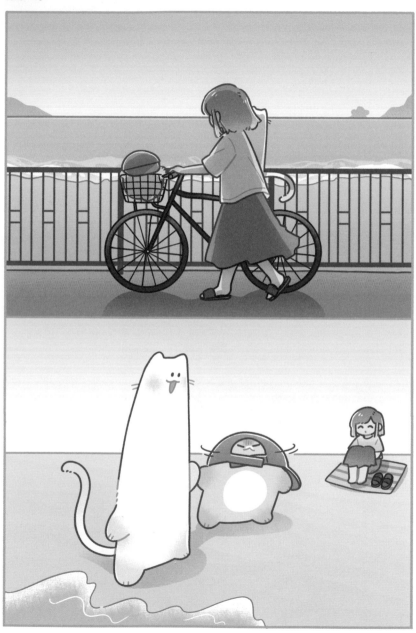

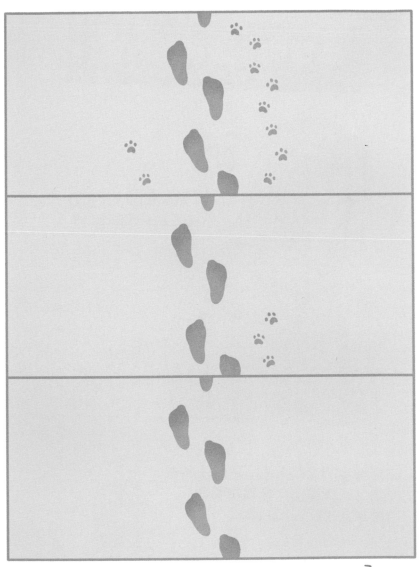

~~不知道如何整理所以~~

本篇的一些補充內容!

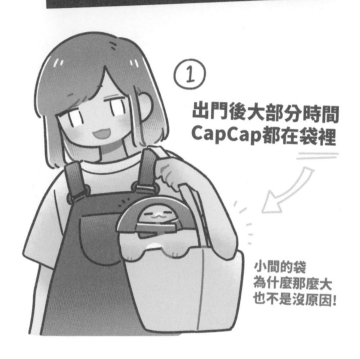

① 出門後大部分時間
CapCap都在袋裡

小間的袋
為什麼那麼大
也不是沒原因!

其實是因為CapCap步伐比較慢
為了行程進度,所以袋著走
(可不是因為CapCap懶喔!)

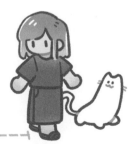

有人可能會好奇所以畫了
② **這是長條貓走路的樣子**
不過大部分時間他是站著的
像這樣

感覺背部
可以運載東西

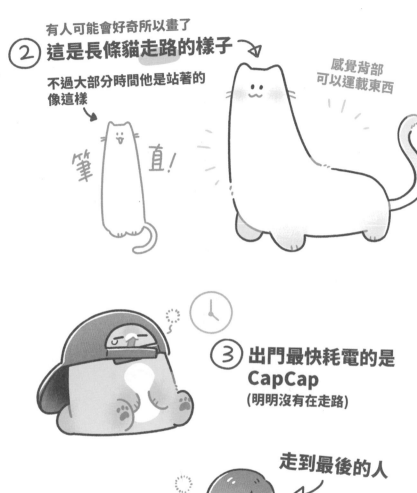

筆直！

③ **出門最快耗電的是
CapCap**
(明明沒有在走路)

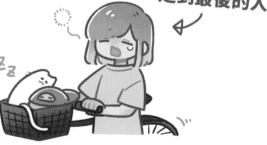

走到最後的人

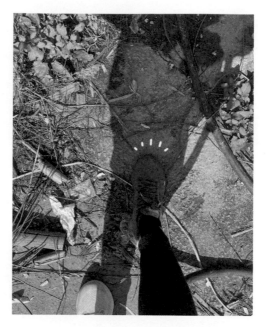

④ **在果園踩中泥水時**
當刻拍下的真實照片！

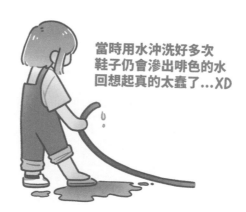

當時用水沖洗好多次
鞋子仍會滲出啡色的水
回想起真的太蠢了...XD

第 4 章

入冬篇

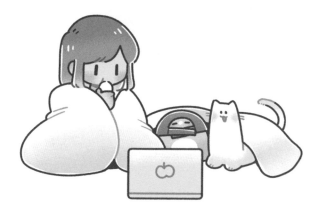

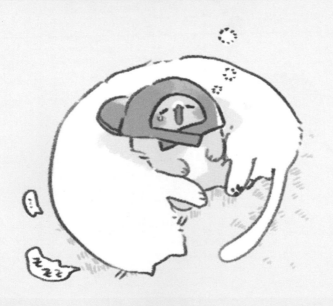

炎炎夏日過去了
開始踏入秋冬季

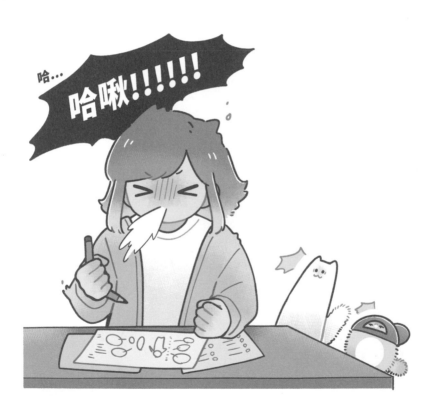

今天的風兒好喧囂呢

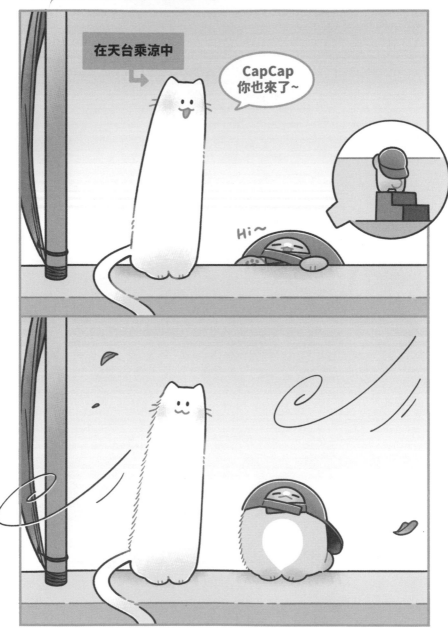

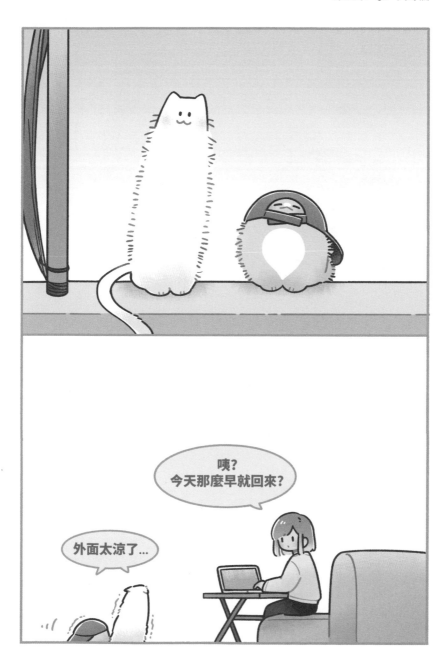

 # 小間衣櫃裡的冬天衣服

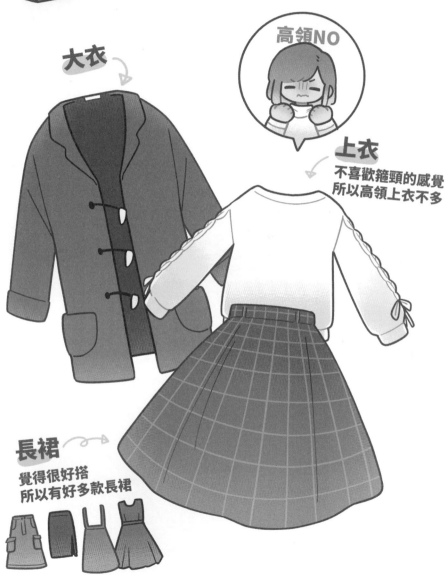

大衣

高領NO

上衣
不喜歡箍頸的感覺
所以高領上衣不多

長裙
覺得很好搭
所以有好多款長裙

HEATTECH發熱衣

**其實香港不會太冷
所以不太常用得著長袖發熱衣**

在家裡穿的
毛毛襪子

**家裡地板涼涼的話
很需要它!**

頸巾

**因為不穿高領
所以戴著擋風用**

以及坐在衣服上的
CapCap

能孵出什麼來呢

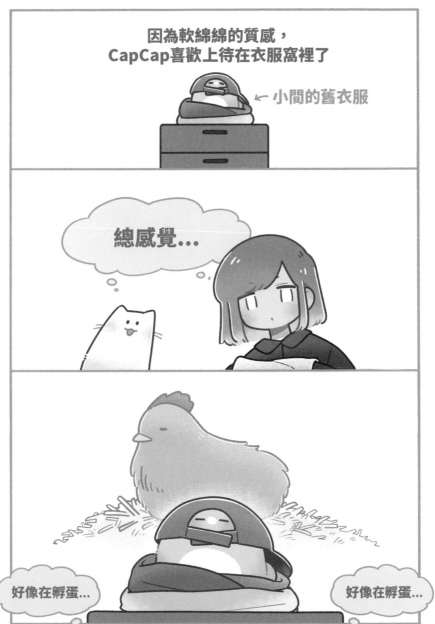

因為軟綿綿的質感，
CapCap喜歡上待在衣服窩裡了

← 小間的舊衣服

總感覺...

好像在孵蛋...

好像在孵蛋...

挑戰手藝！

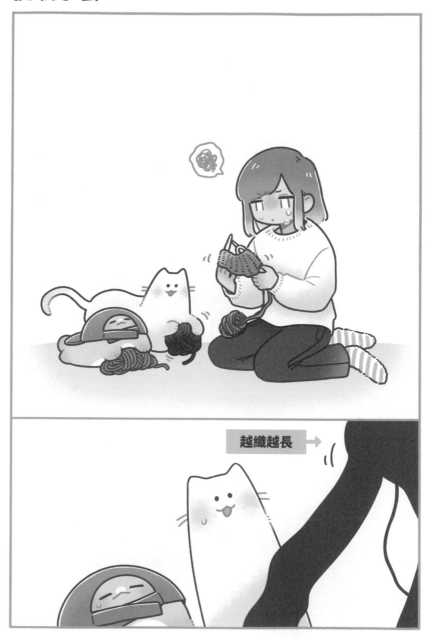

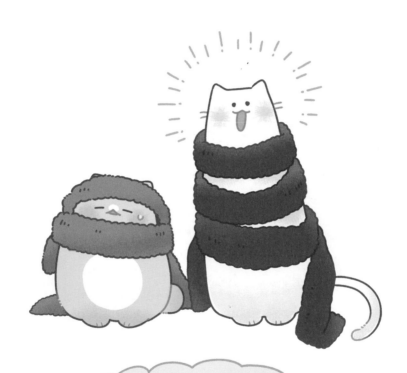

不懂收針結果織得超長...
但長條貓好像剛剛好(?

年末大掃除

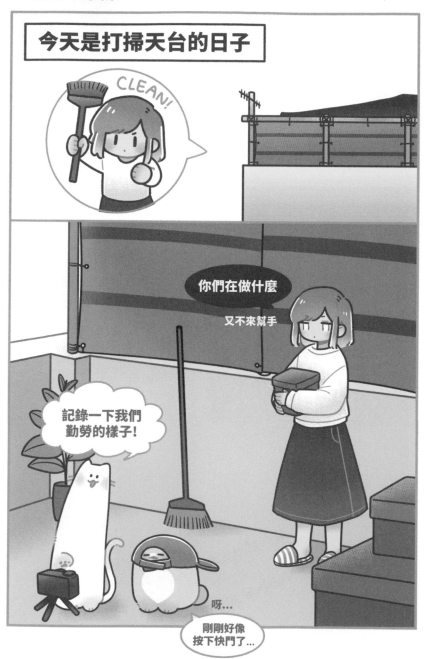

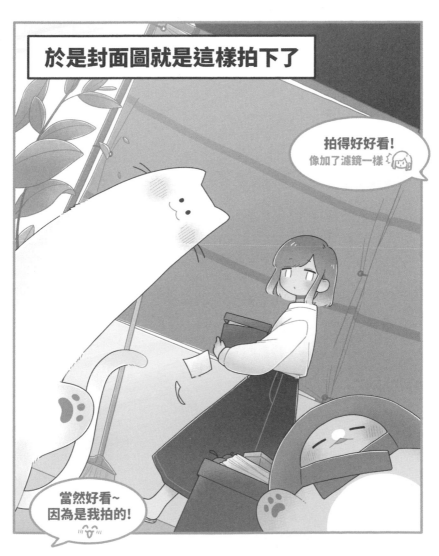

打掃完後
好好地休息了

收拾時的小意外

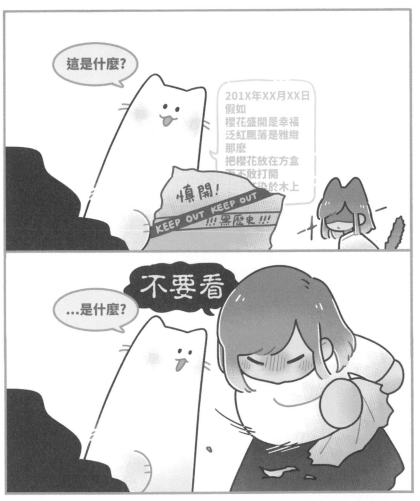

衝動消費

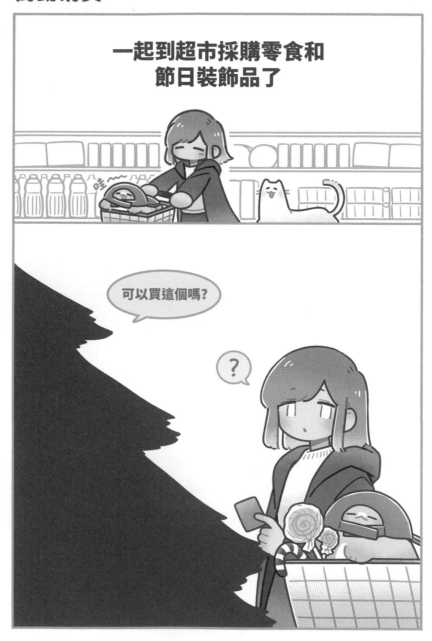

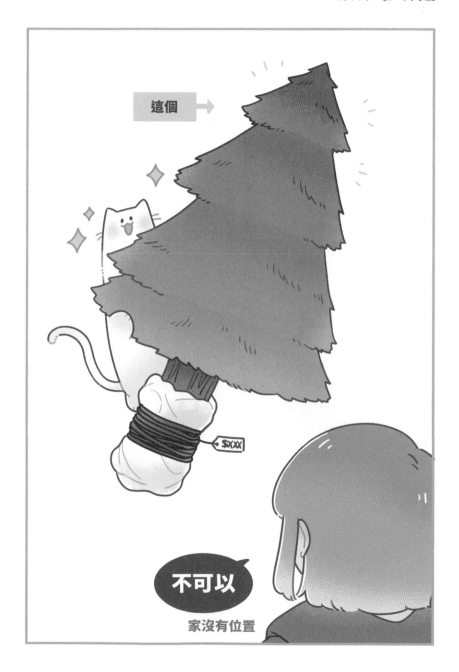

最後買了一個迷你版回家

如果香港有雪的話...

想像...

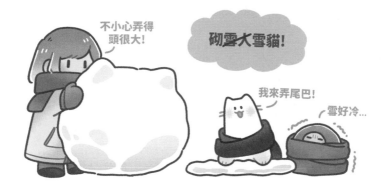

Santa Claus is coming to town

聖誕來了！

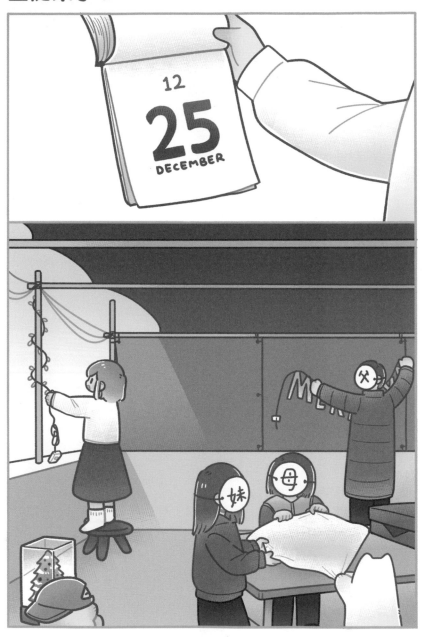

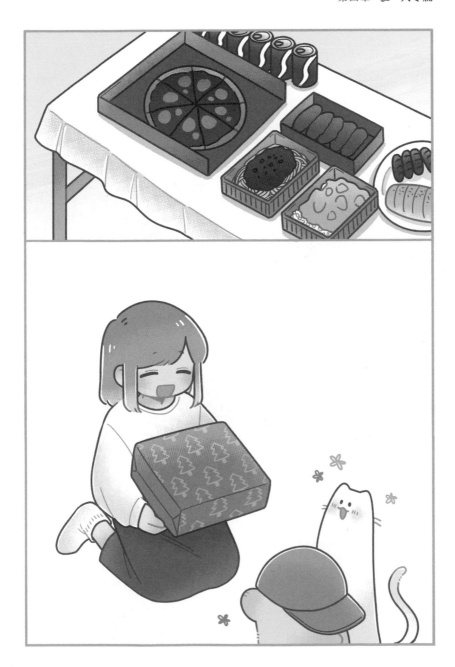

後記

完了!完稿了!可以睡覺休息了!

OH YE AH!

完

再次感謝夢繪文創和編輯阿民，給予我好大的幫助，
拯救了我這個死線戰士

還有非常感謝畫師們
抽出時間幫此書畫推薦序
太好看了!!!!!!!!!!!!!!!!!!
(跪地大哭)

編輯阿民

TT

家人(書中這些蒙面人)

父　母　妹

很支持我去創作，還有給我建議和idea
(書中有部分嵌字&上色也有幫忙!) 感動!!!

也好感激朋友們的支持和打氣 ٭꒳٭ ❤

寫到這裡莫名有點不捨(長條貓&CapCap:我們還未結束好嗎!)
謝謝看到這裡的你，小間和貓兄弟的故事會持續下去
我們在專頁再見吧!

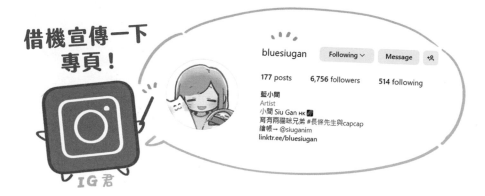

借機宣傳一下
專頁！

IG君

bluesiugan
Following ∨ Message

177 posts 6,756 followers 514 following

藍小間
Artist
小間 Siu Gan HK
育有兩貓咪兄弟 #長條先生與capcap
繪帳→ @siuganim
linktr.ee/bluesiugan

主要會在Instagram @bluesiugan 專頁上活動
不定期會有小間和貓兄弟相關的更新
貓兄弟專中在Hashtag#長條先生與CapCap可以看到~

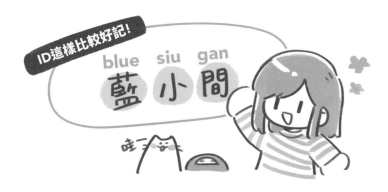

ID這樣比較好記!

blue siu gan

藍小間

還有#100日貓貓挑戰進行中!(目前70/100)
有大量貓貓圖畫(有些跟此書內容也是有關的!)

+66

未來有更多內容分享給各位，有興趣可以追蹤!

謝謝

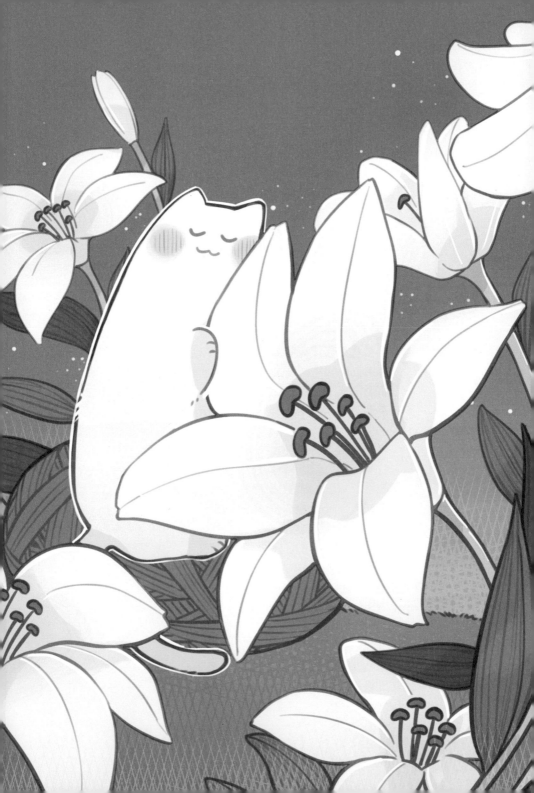

與貓貓的漫遊物語

作　　者　　藍小間
責任編輯　　鄧賜民
設　　計　　藍小間、joe@purebookdesign
出版經理　　Venus

出　　版　　夢繪文創 dreamakers
網　　站　　https://dreamakers.hk
電　　郵　　hello@dreamakers.hk
facebook & instagram　@dreamakers.hk

香港發行　　春華發行代理有限公司
　　　　　　香港九龍觀塘海濱道 171 號申新證券大廈 8 樓
　　　　　　電話　　2775-0388　　　　傳真　　2690-3898
　　　　　　電郵　　admin@springsino.com.hk

台灣發行　　永盈出版行銷有限公司
　　　　　　台灣 231 新北市新店區中正路 499 號 4 樓
　　　　　　電話　　(02)2218-0701　　　傳真　　(02)2218-0704
　　　　　　電郵　　rphsale@gmail.com

承　　印　　美雅印刷製本有限公司
香港初版一刷　　　　2023 年 7 月
ISBN: 978-988-76303-1-9
Published and Printed in Hong Kong

定價｜HK$98 / TW$440
上架建議｜圖文漫畫 / 流行讀物 / 生活文化